운곡 김동연 서예여정반세기 서체시리즈

Ⅰ궁체정자 Ⅱ궁체흘림 Ⅲ고체 Ⅳ서간체

겨레글 2350자

서 간 체

운곡 김동연

❀ (주)이화문화출판사

청출어람을 기대하며

-겨레글 2350자 발간에 부쳐

인류 문명사에 가장 위대한 영향을 준 것은 언어와 문자로 대량 소통을 가능케 한 금속활자와 컴퓨터의 발명입니다. 금속활자를 통한 인쇄술의 진보가 근대문명을 이끌어 온 횃불이었다면, 컴퓨터의 발명과 보급은 현대문명을 눈부시게 한 찬란한 빛이었습니다.

세종대왕이 창제한 훈민정음은 유네스코가 세계기록문화유산으로 이미 인정한 터일 뿐 아니라, 세계 여러 문자 중 으뜸글임을 언어의 석학들이 상찬하고 있습니다. 현재 세계에서 가장 오래 된 금속활자로써 '직지'를 탄생시킨 우리 민족은 오늘날 정보통신의 최대 강국의 반열에 올라 있습니다.

문자의 상용화와 더불어 우리 동양에는 문방사우의 문화가 있습니다. 동방 삼국에서는 일찍이 서예(한국), 서법(중국), 서도(일본)라 칭하는 문자 예술의 정체성을 보존하면서 발전해 왔습니다.

정부 수립 이후 대한민국 국전이 제정되었습니다. 국전 장르에 서예가 포함, 30여 년 동안 서예가의 등용문으로 괄목상대할 만한 업적을 쌓아왔습니다. 이 시기에 배출된 신진기예한 작가들에 의해서 우리 한국 서예가 높은 수준으로 발전해 왔습니다.

필자는 70년대 중반 한자 예서 작품으로 국전에 입문했습니다. 그러나 우리 글, 우리 글꼴에 매료되면서 한글 궁체에 매진, 국전을 거쳐 대한민국 미술대전을 통과하면서 국립현대미술관 초대작가로 활동했습니다.

그동안 배우고 익히기를, 한글은 一中 金忠顯 선생의 교본을 스승 삼고 필자의 감성을 담아 각고면려하면서 한편으로는 한글 고체와 서간체의 창출에 열정을

쏟았습니다. 특히 한글 고체는 한(漢)대의 예서를 두루 섭렵하면서 전서와 예서의 부드러운 원필에 끌렸습니다. 훗날 접하게 된 호태왕비의 중후하고 강건한 질감과 정형에서 우리 글 맵시의 근원을 찾고자 상당 기간을 집중해 왔습니다. 서간체는 가로쓰기에 맞춰 궁체의 반흘림에 본을 두고, 옛 간찰체의 서풍을 담아 자유분방한 여유를 드러내고자 했습니다.

글씨란 그 사람의 인성과도 유관하여 천성이 배지 않을 수 없는 듯합니다. 사람마다 개성이 있고 감성의 차별이 있기에 교본과는 다른 차원에서 새로움이 창출되리라 여길 수 있습니다.

한글 서예의 토대를 쌓고 길을 트고 열어나간 기라성같은 선배가 있음에도 불구하고 감히 부족한 글씨로 겨레글 2,350자를 세상에 내놓음은 심히 부끄러운 일입니다. 그러나 서예 인생 반세기를 살아온 과거를 더듬어 성찰함과 동시에 후학에게 작은 도움이라도 되고 싶은 소망 때문에 이 졸고를 상제하게 되었습니다. 널리 혜량하여 주시기를 바라는 한편, 보고 익히는 많은 후학들이 청출어람을 이뤄 주시기 바라면서 '책 내는 변명'으로 삼고자 합니다.

이 책이 나오기까지 서제의 문장을 주신 홍강리 시인, 편집에 온 정성 쏟아 주신 원일재 실장, 흔쾌히 출판을 허락해 주신 이홍연 이화문화출판사 회장님께 감사드립니다.

2019. 5. 5

잠토정사에서 운곡 김 동 연

3

일러두기 I

○ 제시해 놓은 점, 획, 글자와 문장에 이르기까지 모두 본문글자 2350자 내에서 따 온 것임을 밝힌다.

○ 궁체의 정자 흘림은 한자의 해서나 행서와 같아서 반드시 정자를 익히고 흘림과 서간체를 익힘이 좋겠다.

○ 상용 우리 글자를 다 수록하여 낱글자의 결구를 구궁선격에 맞춰 이해 할 수 있도록 하였다.

○ 전체 흐름의 통일성을 주기 위해 단 시간에 썼음을 일러둔다.

○ 중봉에 필선을 표현하여 필획의 운필법에 이해를 돕고자 했다.

○ 특히 고체는 훈민정음의 기본 획에 기초를 두고 선의 변화를 추구했다.

○ 고체는 기본 획과 선을 정형에 맞춰 썼으나 한 획 내에서의 비백을 달리함으로써 각기 다른 질감을 갖으려 노력하였다.

○ 고체를 습득하기 위해서는 한자의 전서나 예서의 필법을 익히고 특히 호태왕비의 필법을 응용하여 육중함과 부드럽고 소박함에 필선을 중시 여김도 큰 보탬이 되리라 생각한다.

○ 투명 구궁지는 임서하는데 도움을 주기위해 제작하였으므로 법첩에 올려놓고 구궁지에 도형을 그리듯이 충분한 활용을 권장한다.

○ 본서의 원본은 가로 9cm 세로 9cm크기의 글자를 47% 축소시켜 수록함을 참고 바란다.

○ 원작을 쓴 붓의 크기를 참고로 수록하였다.

○ 쓰고자하는 문장을 2350자 원문에서 집자하여 자간과 줄 간격을 적절히 배열하면 독학자라도 누구나 쉽게 좋은 작품을 쓸 수 있습니다.

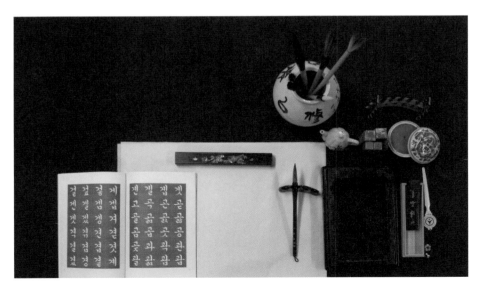

■**문방사우 등** : 붓, 먹 , 벼루, 종이, 인장, 인주, 문진, 붓통, 필상, 지칼, 법첩

■ **본서의 사용 붓**
 – 호재질 : 양털
 – 필관굵기 : 지름 1.5cm
 – 호길이 : 5.5cm

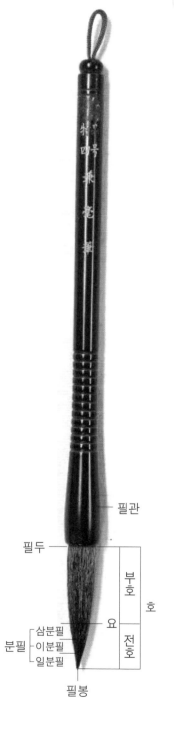

필관

필두

부호

호

요

전호

삼분필

분필 ── 이분필

일분필

필봉

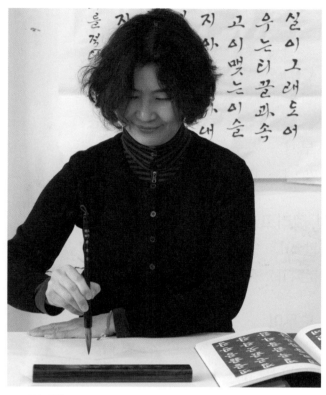

■**기본자세**

■**쌍구법**
모지와 식지 및
중지로 필관을 잡는다.

■**단구법**
모지와 식지로만
필관을 잡는다.

「집필」
○ 필관을 잡는 위치는 글자의 크기와 서체에 따라 각기 편리하게 잡는다.
 상단(큰 글씨, 흘림) 하단(작은 글씨, 정자)
○ 집필은 오지제착 하고 제력 하여 엄지를 꺾어 손가락을 모아 용안, 호구가
 되도록 손끝에 힘을 주어(指實) 잡고 시선은 붓 끝을 주시한다.

「완법」
○ 운완에는 침완, 제완, 현완법으로 구분되나 소자는 침완법을 사용하나 중자나
 대자를 쓸 때는 현완법으로 팔을 들어 지면과 평행이 되도록 하고 관절과
 팔을 움직여 써야만 힘찬 글씨를 쓸 수 있으므로 가급적 회완법으로 습관 되길
 권장한다.

「자세」
○ 법첩은 왼쪽에 놓고 왼손으로 종이를 누르고 벼루는 오른쪽에 연지가 위쪽
 으로 향한다.
○ 의자에 앉은 자세에서 책상과 10㎝ 거리를 두고 머리를 약간 숙여 자연스럽게
 편한 자세를 계속 유지할 수 있도록 한다.
○ 두발을 모아 어느 한 발을 15㎝ 정도 앞으로 내 놓아 마치 달리기의 준비
 자세와 같게 한다.
○ 붓을 다 풀어 먹물은 호 전체에 묻혀 쓰되 전(前)호 만을 사용한다.

차 례

강릉김씨기은공파세거지 비

서간체

점과 선, 그리고 획까지

모든 글자는 점에서 선으로, 선에서 획으로
획과 획을 더하면 하나의 글자가 완성됩니다.
글자와 글자를 합하여 하나의 문장이 되기에
기본의 점획들은 입체적 중봉의
선에서 이뤄져야 하므로
붓을 세워 중봉의 선(만호제착)을
자유롭게 충분히 연습한 후
한 획 한 획을 완벽하게 익힙시다.
튼튼한 기초위에 아름다운 집을 짓기 위해서는
좋은 재목으로 다듬고 깎듯이…

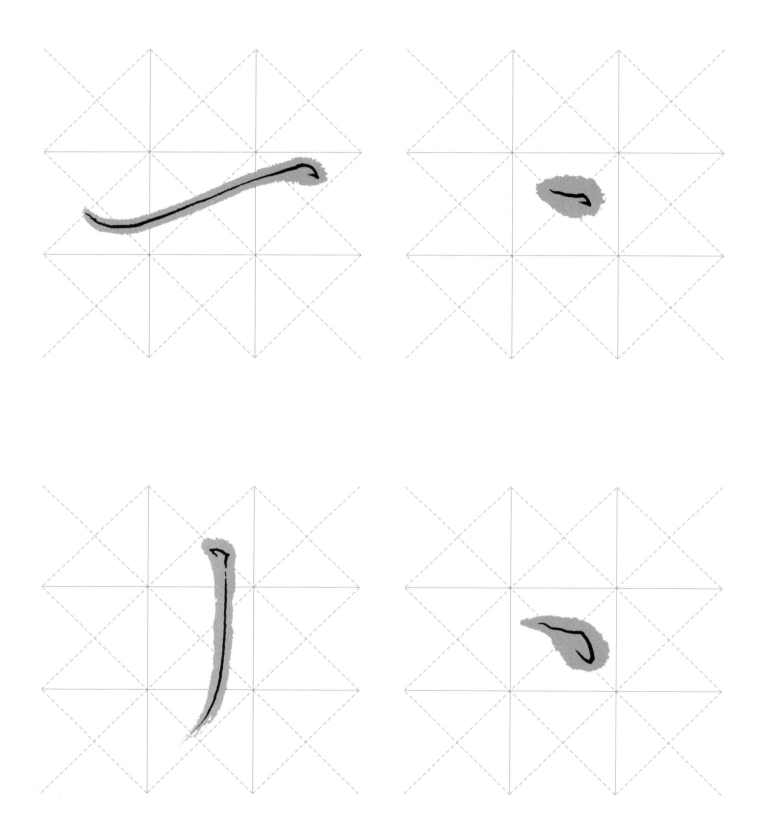

▲ 기본 획을 구궁형식에 맞춰 한 획 속에 직선과 곡선, 선과 획의 각도를 이해하고
중봉을 중심으로 좌우측 모양을 관찰할 수 있습니다.

(기본획 I)

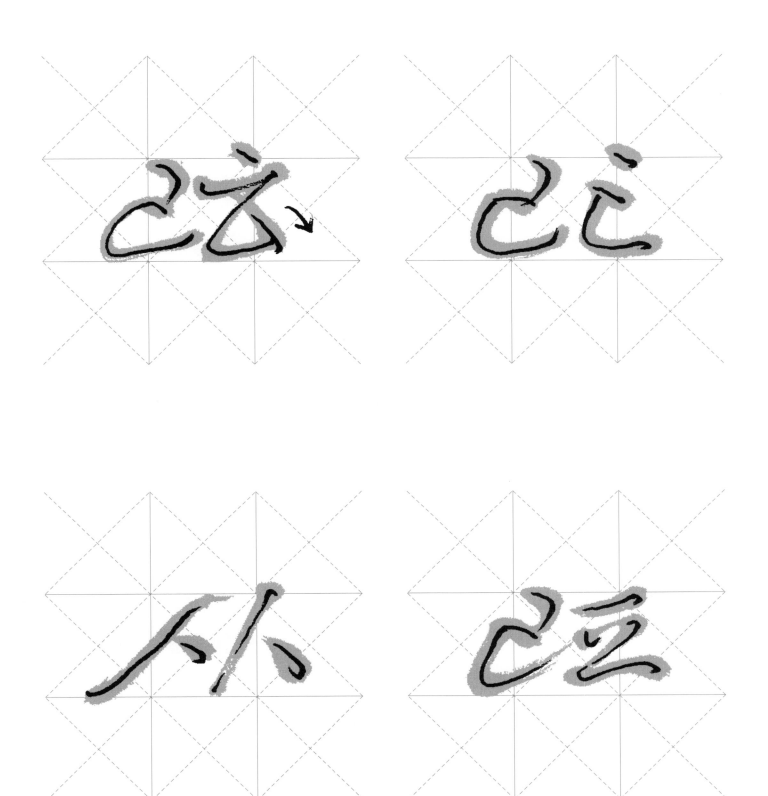

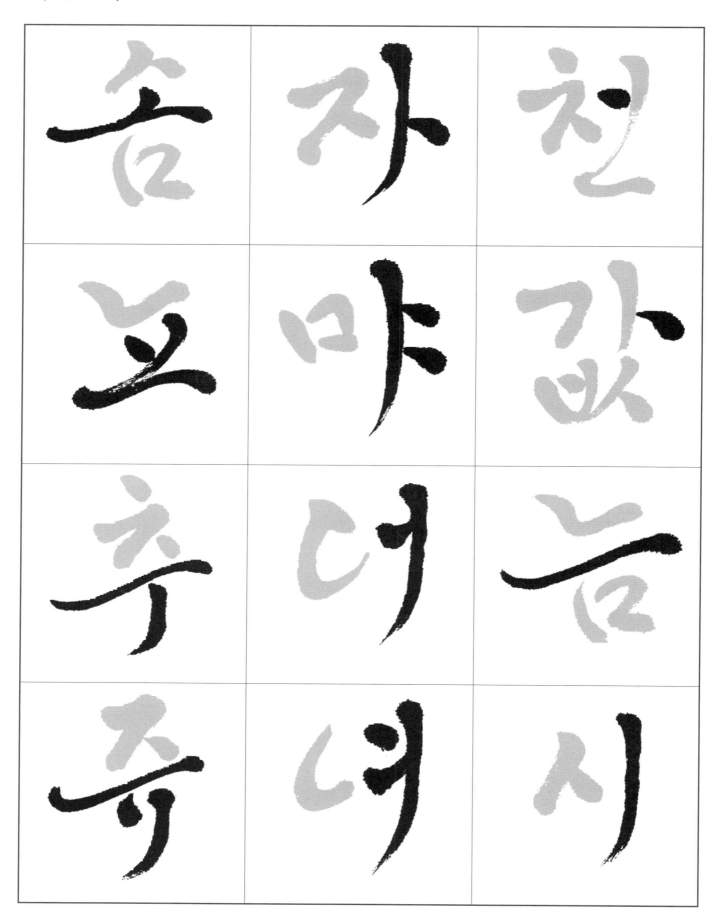

▲기본 획을 충분히 연습하고 자획의 쓰임 부분을 익힐 수 있습니다.

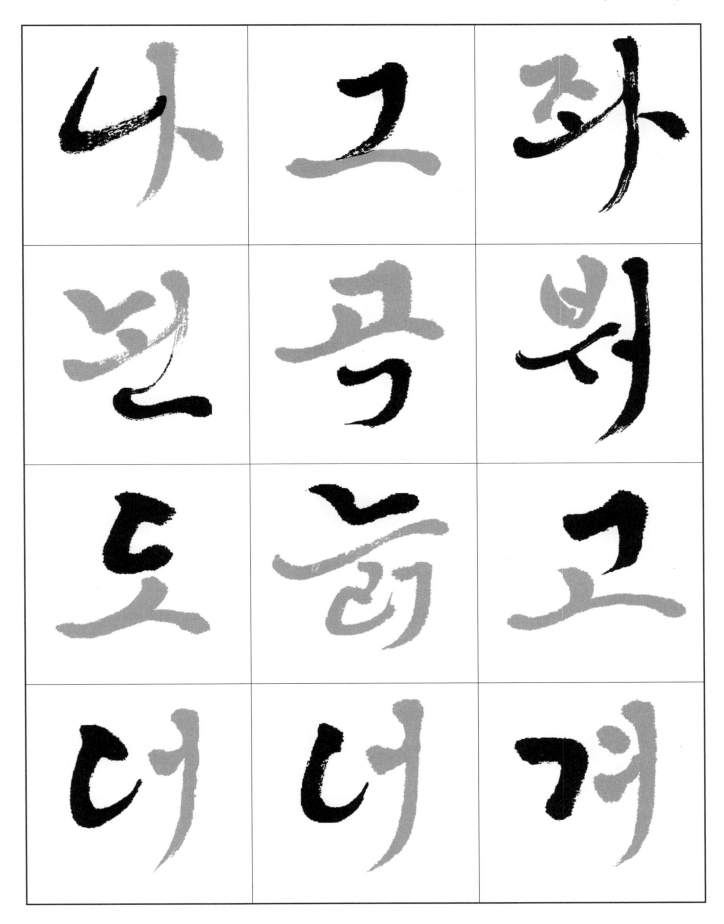

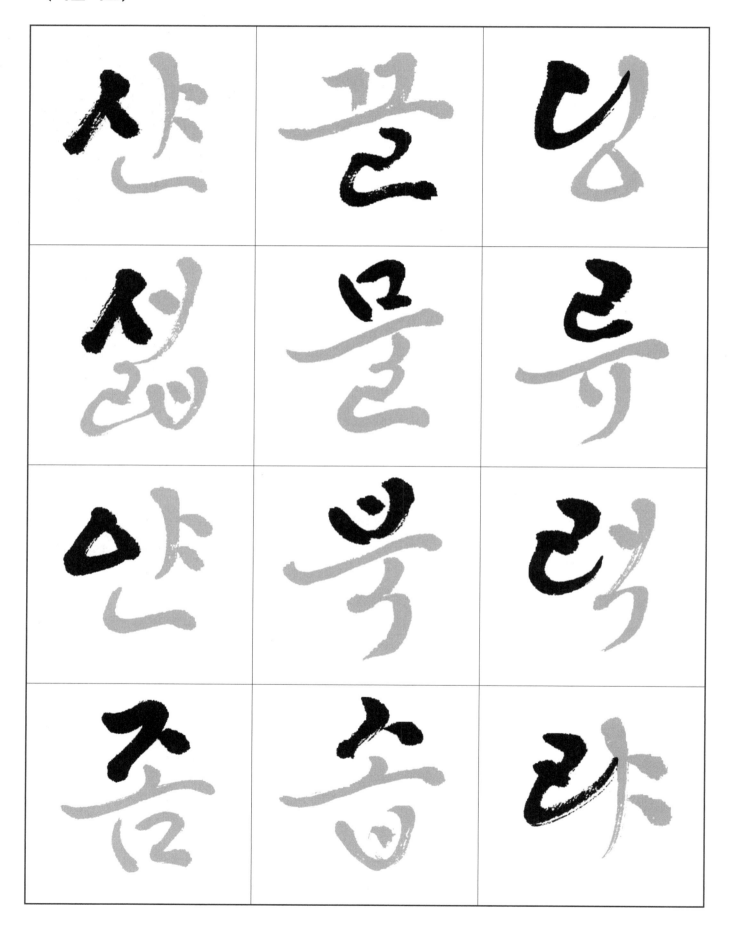

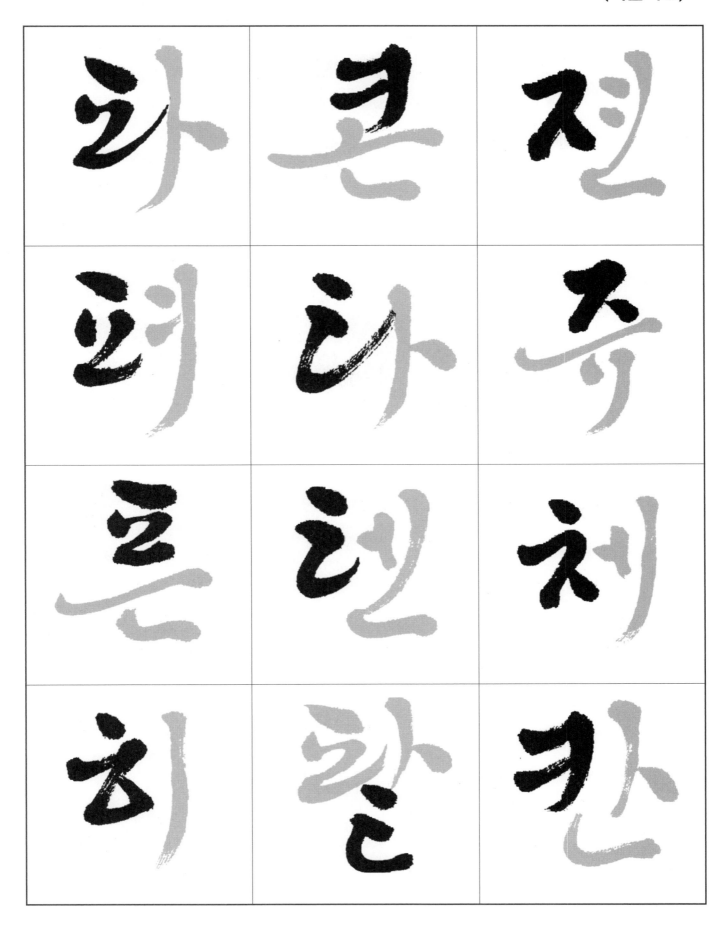

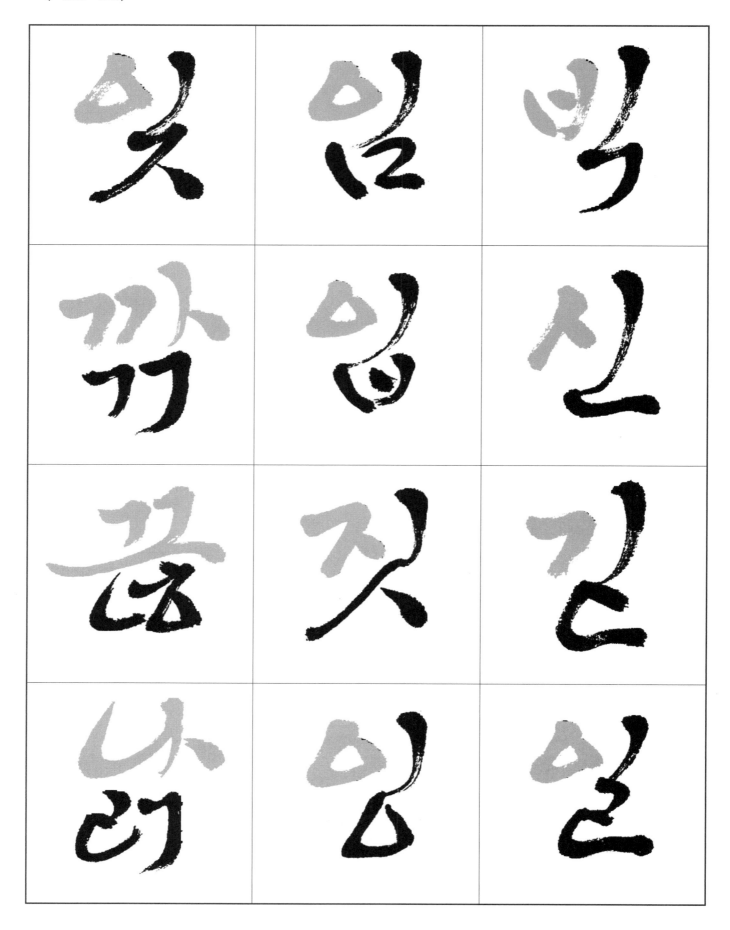

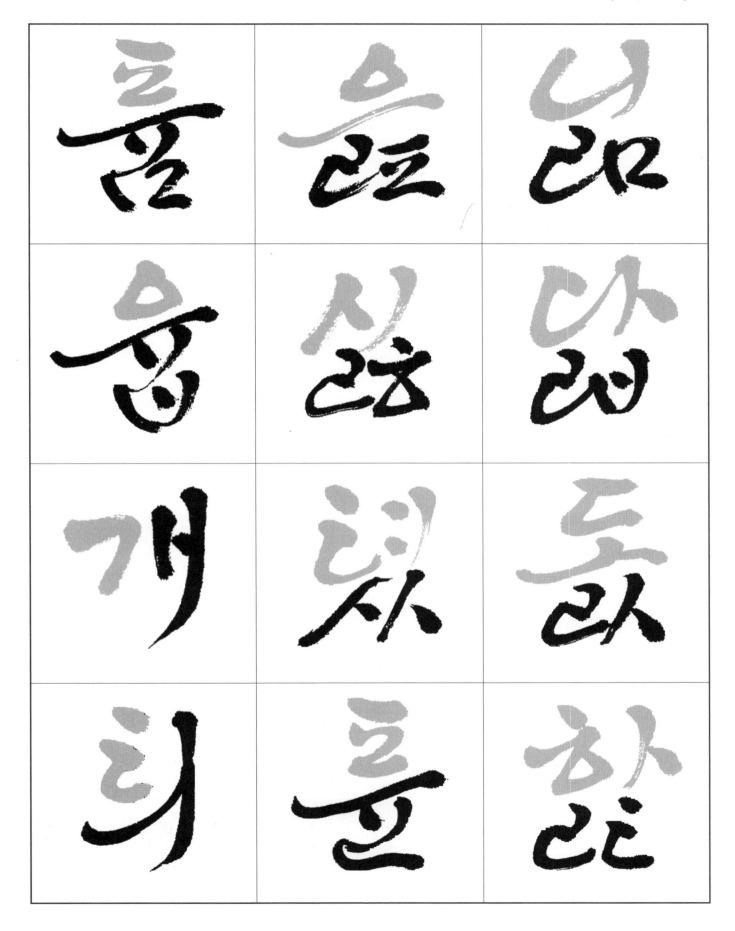

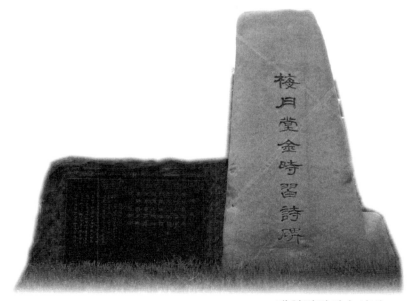

매월당김시습시비

서간체

관찰의 도우미

아무리 좋은 재질과 재목을 가졌다하여도
아름다운 집을 짓기 위해서는
균형이 맞아야 합니다.
균형미는 조화입니다.
조화는 마음을 편안하게 하면서 안정감을 줍니다.
길고 짧고, 넓고 좁고, 굵고 가늘고,
이 모든 것들은 절대성 보다는 상대성이 더 크지요.
검정과 흰색의 조화 속에서
이 모든 것들이 우리의 눈을 속이고 있습니다.
세심한 관찰력으로 착시현상에 유혹 당하지 않는
역지사지의 입장도 필요합니다.
아름다움이 조화롭지 못하면
더 예쁜 글자들을 낳을 수 없기 때문입니다.
이들의 도우미가 바로 구궁지입니다.

서간체

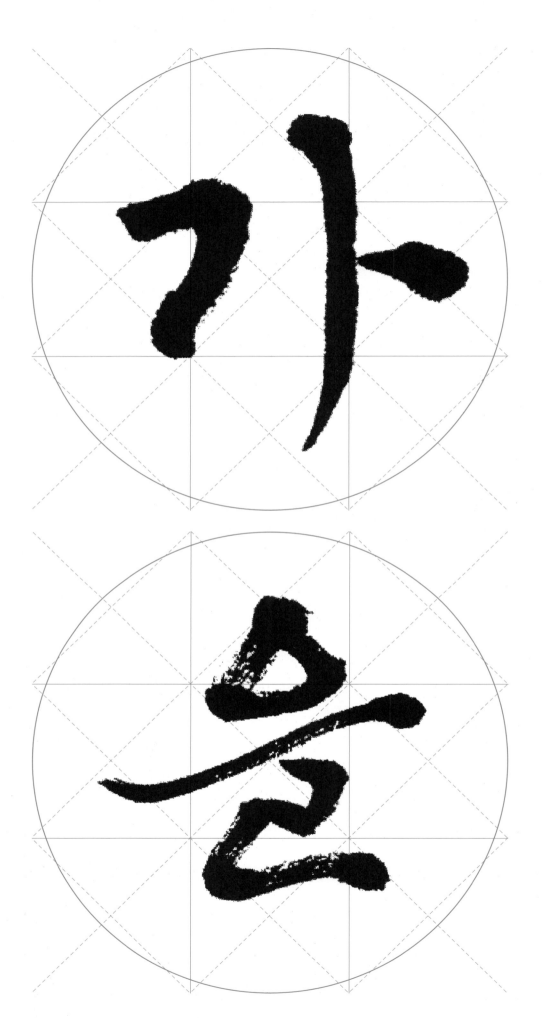

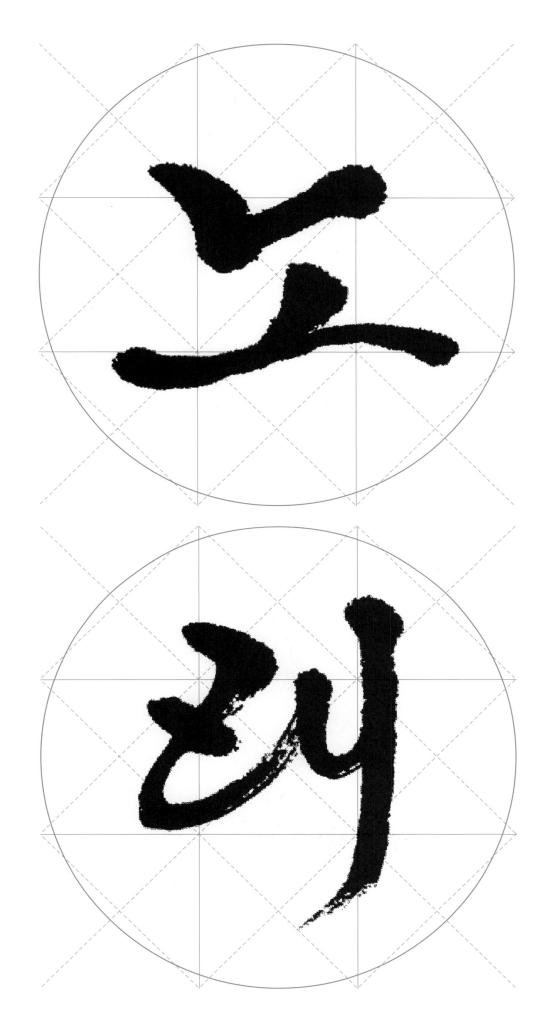

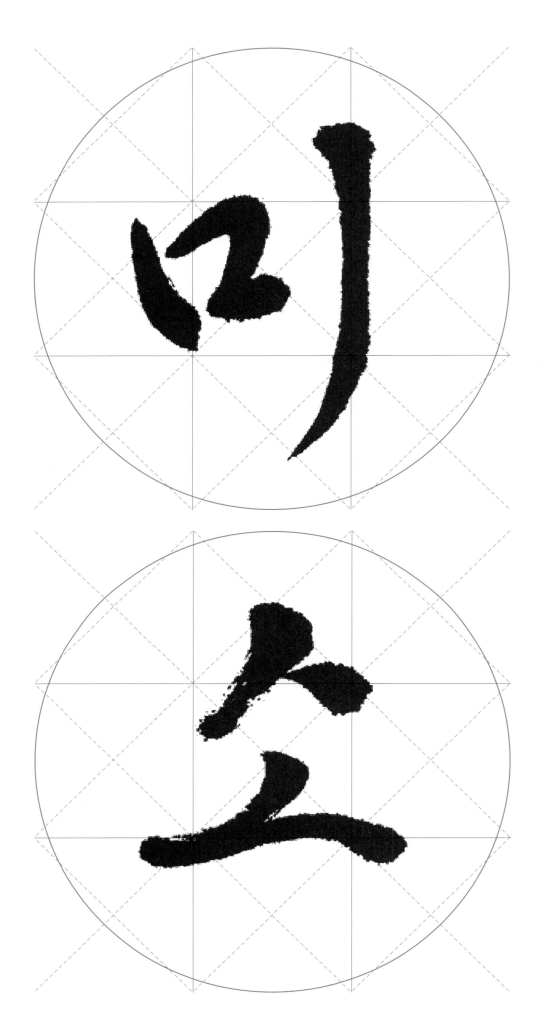

원본 100% 확대

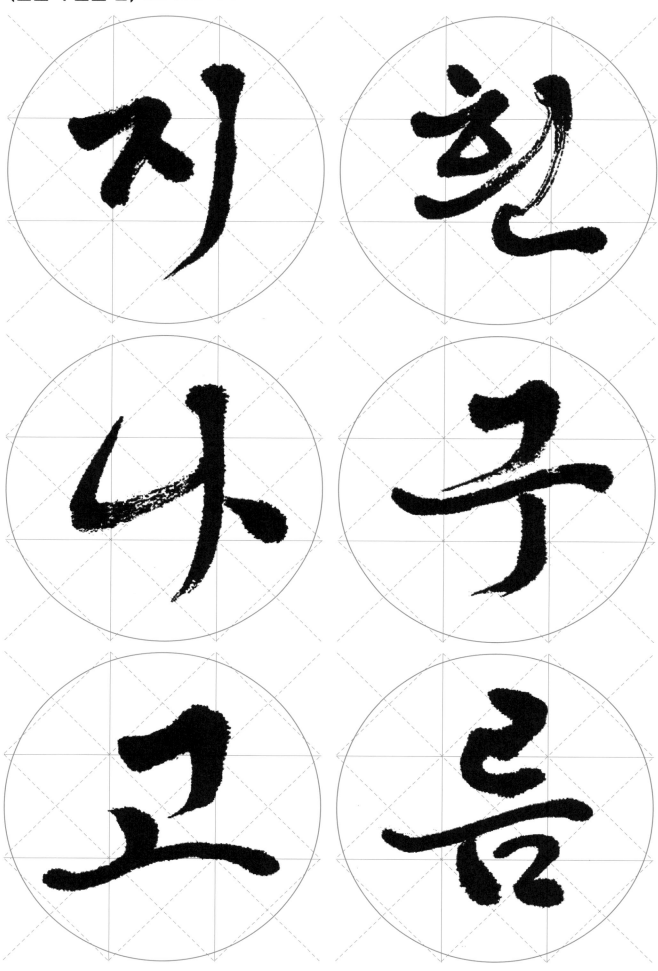

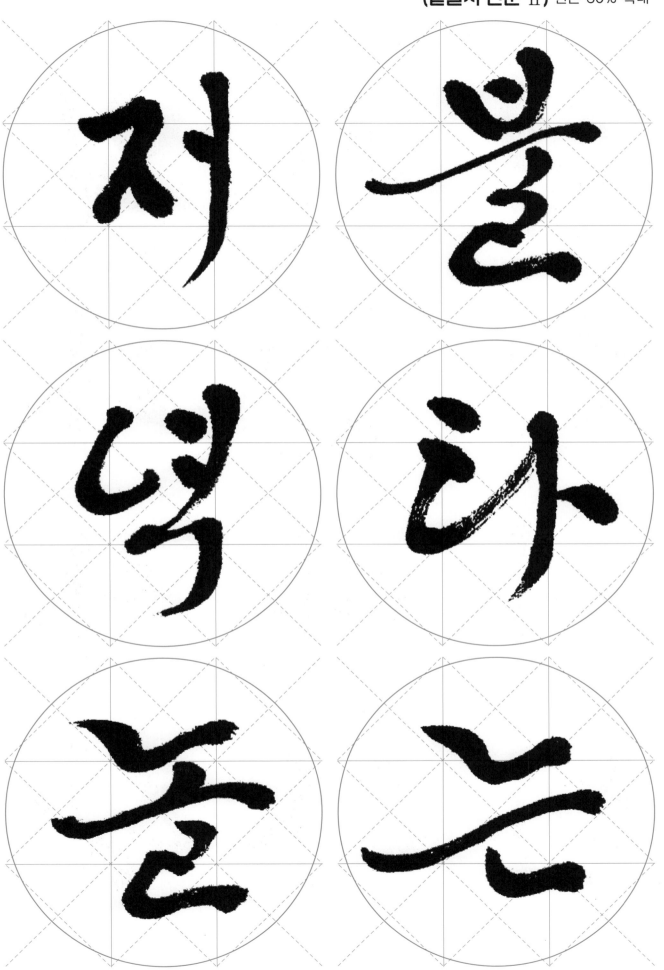

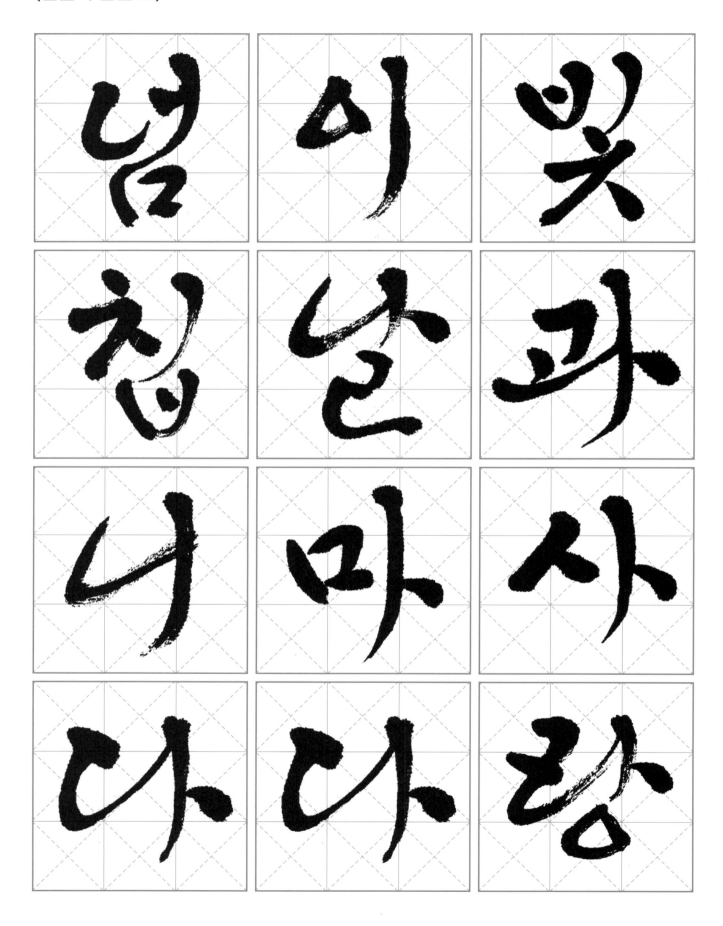

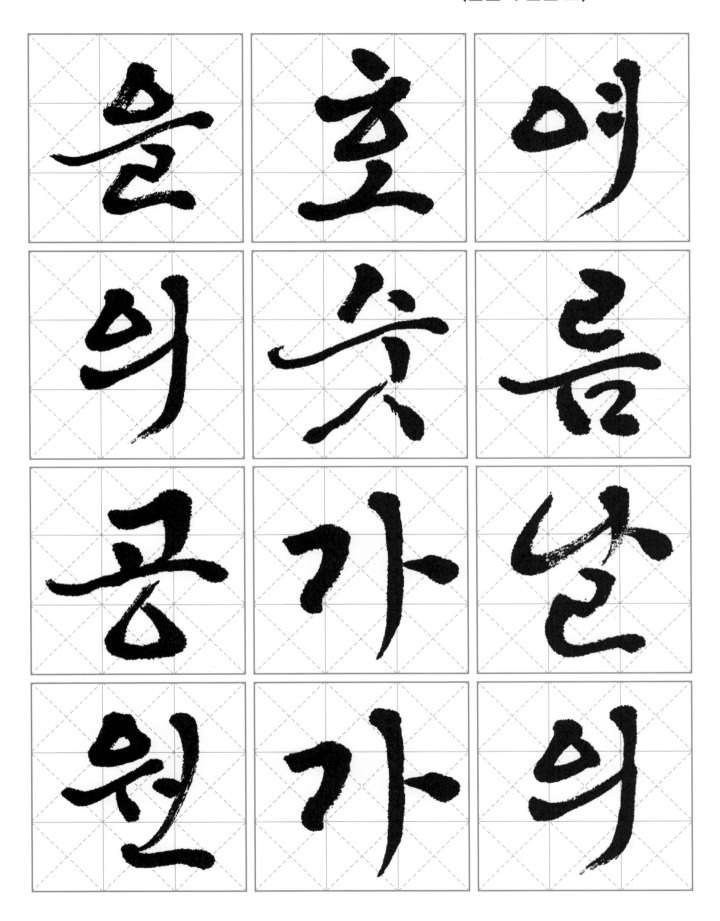

37

신동문시비

영원한 성찰

선택한 내용을 배려와 양보의 미덕으로
자간을 배열하고,
작품 속에 시냇물이 흐르듯 한
리듬이 살아 있어야 합니다.
마음속 지필묵에 묻어있어야 함으로
글씨가 가는 과정은 고난과 형극의
길이므로 초심을 잃지 않고 목표한
지점에 욕심 없이 도달해야 합니다.

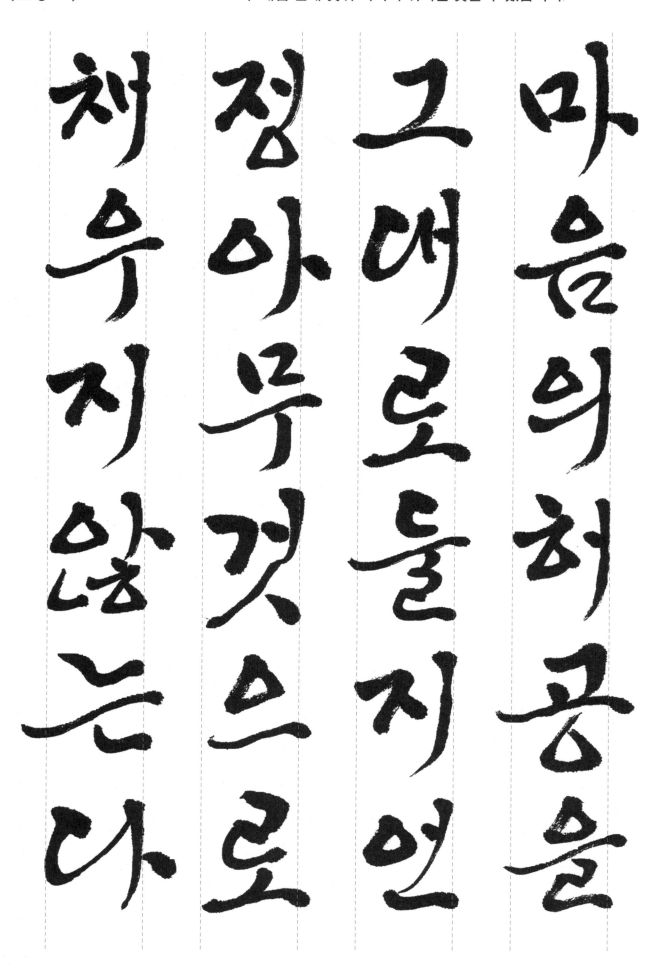

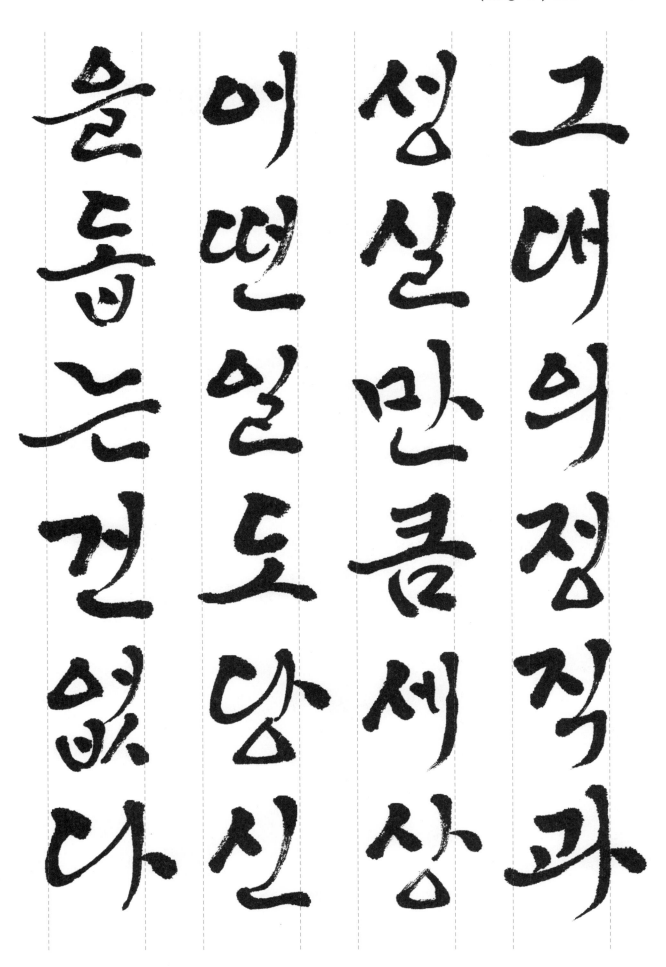

그대의 정직과

성실만큼 세상

이떤 일도 당신

을 돕는 건 없다

집여자의욱자배

기가락에작년껏

만시방도남았음

디다그껏도목이

쉬어남았음디다

선운사 고랑으로
선운사 동백꽃을
보러 갔더니 동백
꽃은 아직 일러 피
지 않았고 막걸리

출처 : 선운사 동구 서정주 「한국의 명시」

가시던 그날 밤은 해

마다 돌아온다 삶의

우는 소리 더욱이서

글르고 술고 난 그 눈

과 갈이 지는 달도 붉

어라

가람시조 돌아가신날

출처 : 돌아가신날 이병기 「한국의 명시」

44

눈물어린자리마다

스르르풀리면산빛

은제대로밝아오는

데달빛에목선가듯

조으는보살꽃그늘

환한물조으는보살

출처 : 보살 박목월 「한국의 명시」

붓한자루나와일생을갈이하

란다무거운은혜인생에서받

은갖가지은혜어찌나갚을지

무엿해서갚을지망연해도쓰

린가슴을부들고가는나그네

무리쉬어나가게내하는이야

기를들고나가게붓한자루여

우리는이야기나써불까이냐

▲출처 : 붓한자루 이광수「한국의 명시」 ▶출처 : 추일미음 서정주「한국의 명시」

울타릿가 감들은 뚤은 물이 둘었고 맨드라미 촉규는 붉은 이들었다 만나는 이가을날 무슨 물이 들었는고 안해박은 뜰 안에 큰 주먹처럼 놓이고 타래막은 뜰에 밖에 작은 주먹처럼 였다 만내 주먹은 어디다가 놓았으면 좋을꼬

▶ 길잡이 노릇을 한 선은 숲 속으로 사라졌습니다. 혼자 가는 산길이 험할지라도 가야만 합니다.

어찌다 이 큰 보물 지닌 행복 못 깨닫고

하찮은 남의 것을 본받으려 헤맸으니

겨레여 우리가 모두 꿈속 사람이었네

맵고 쓴 풍우 속에 죽기로써 지켜오며

쉽잖고 갈고 닦아 이만 빛을 내신 임들

뒤이어 널리 펴면서 힘써 어 갑시다

누리의 온갖 슬기 이 그릇에 담아다가

우리가 쌓은 문화 이 백에다가 득실고

저 건너 진리의 세계 어서 득달할께나

출처 : 한글 서명호 「근대시조대전」

서간체

2350자 서간체 원문

본서의 원본은
KS X 1001에 따른 2350자를
가로 5, 세로 5cm크기의
글자를 40% 축소시켜
가로 3, 세로 3cm로
수록했습니다

서간체

가 각 깐 깐

갈 갌 갋 감

갑 값 갓 갔

강 갖 갗 같

갚 갛 개 객

갠 갤 갬 갭

갯 갰 갱 갸

갹 갼 걀 갯

갱 걔 걘 걜

거 걱 건 걷

걸 걺 검 겁

겄 겅 겆 겆

겷 겷 겷 계

겐 겐 겜 겝

겟 겠 겡 계

격 겪 견 겯

결 겸 겹 겟

겠 겅 겯 계

곌 곍 곎 곏

고 곡 곤 곧

곬 곭 곮 곯

곰 곱 곳 공

곶 과 곽 관

괄 괇 괈 괌

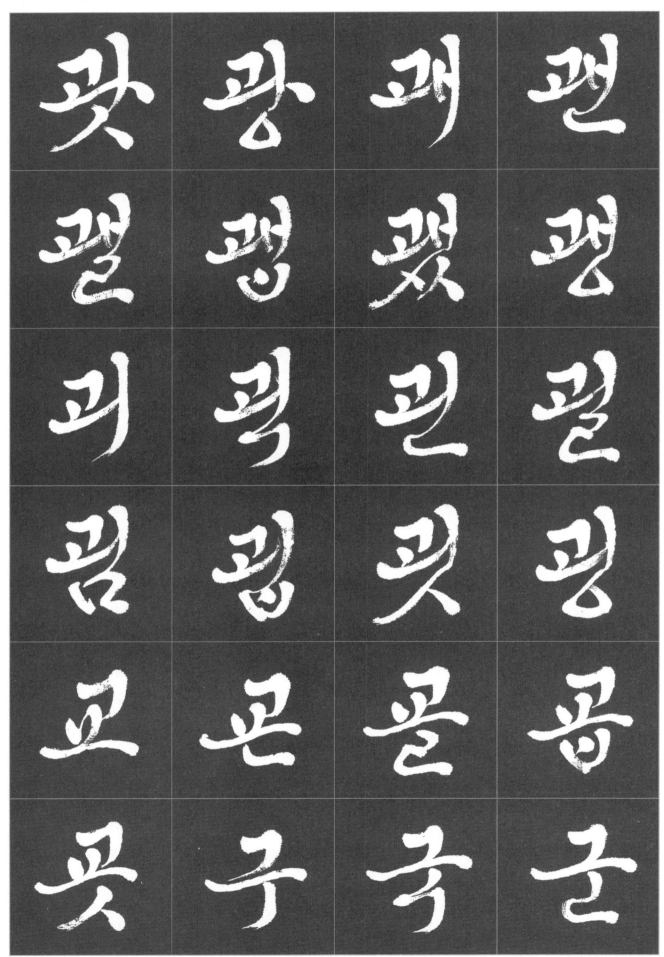

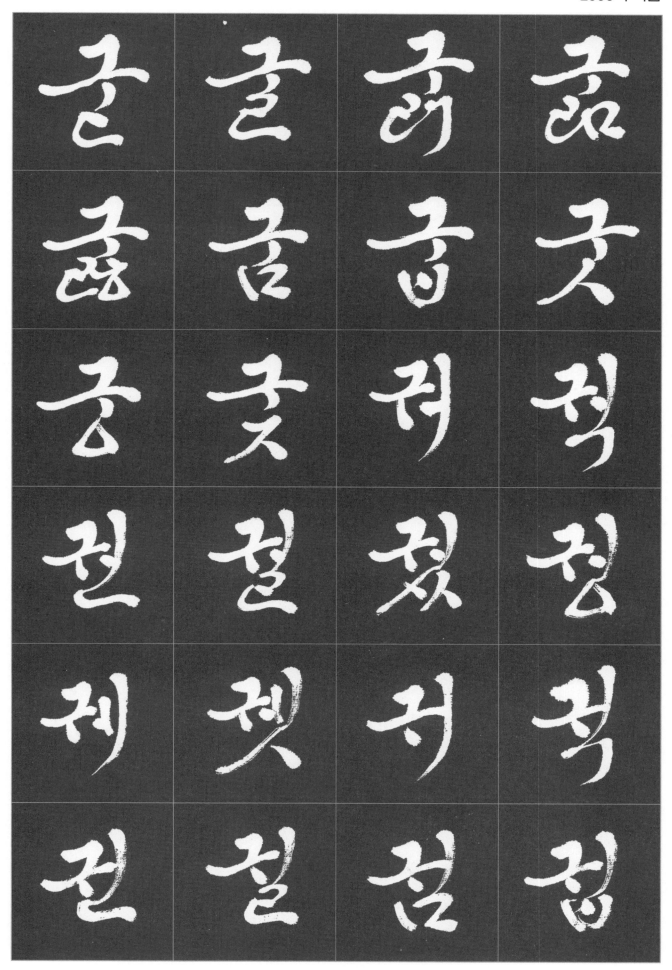

꼇 ㅠ ㄹ ㄹ
그 국 근 근
글 ㅎ 금 굼
굿 굥 긔 기
긱 긴 긷 깈
긻 긺 깂 깃

깅 깃 깊 까

깍 깎 깐 깔

깖 깜 깝 깟

깠 깡 깥 깨

깩 깬 깰 깸

깸 깻 깼 깽

깟 깍 깔 끼

껀 껌 껄 껄

껌 껍 껏 껐

껑 께 꺽 껜

껭 껫 껭 껴

껸 껼 껏 껬

껼	쩨	꼬	꼭
꼰	꼶	꼴	꼼
꼽	꼿	꽁	꽃
꽂	꽈	꽉	꽐
꽜	꽝	꽤	꽥
꽹	꾀	꾄	꾈

꼄 꼄 꼍 꼬

꾸 꾹 꾼 꿀

꿇 꿈 꿉 꿋

꿍 꿎 꿔 꿜

꿨 꿩 꿰 꿱

꿴 꿸 꿹 꿻

꺾 꺽 꺾 꺾

껌 껍 꾹 끄

끅 끈 끊 끌

끎 끓 끔 끕

끗 끙 끝 끼

끽 낀 낄 낈

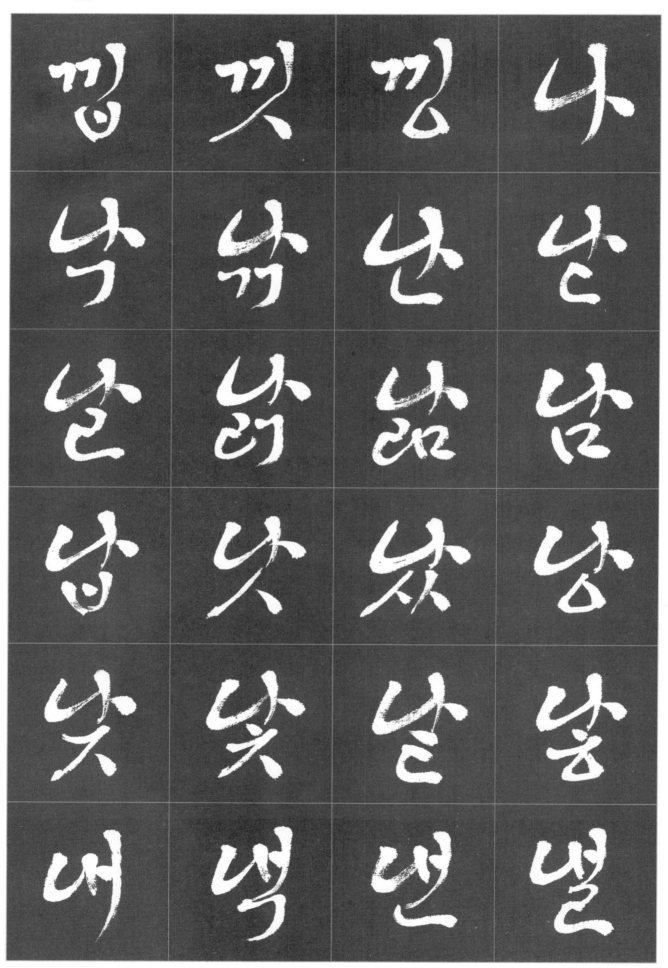

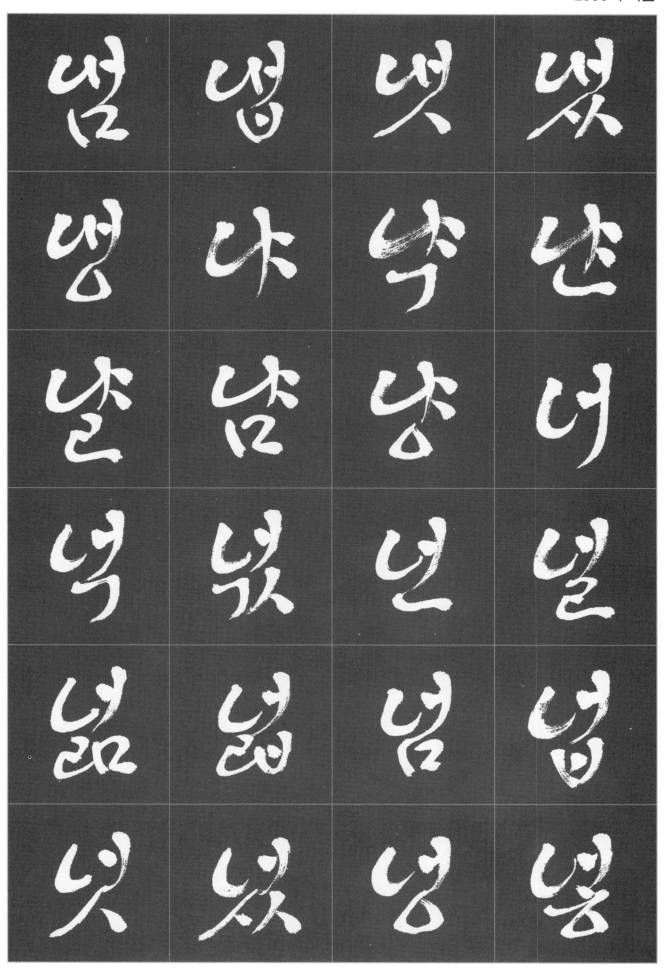

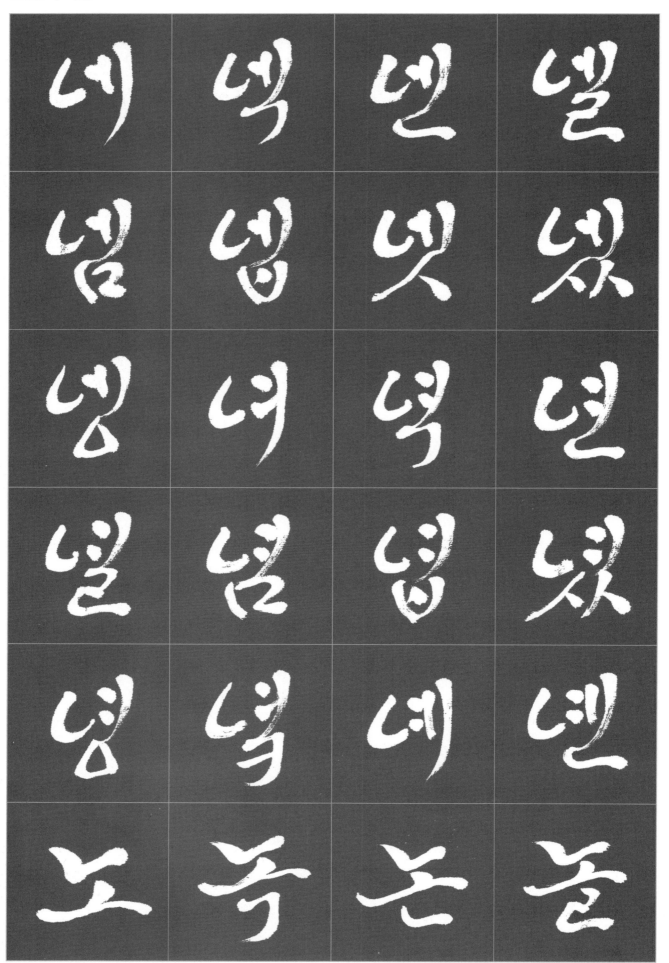

된 돨 돼 됐

되 된 됨 됨

됨 됫 됴 두

둑 둔 둘 둠

둡 둣 둥 뒤

뒀 뒈 뒝 뒤

떠	떴	또	뚝
똔	뚤	똥	똬
뙬	뙈	뙤	뛴
뚜	뚝	뚠	뚤
뚫	뚬	뚱	뛔
뛰	뛴	뛸	뜀

뚦 뗑 뜨 뚝

뜬 뜯 뜰 뜸

뜹 뜻 띄 띈

띌 띔 띙 띠

띤 띨 띰 띱

띳 띵 따 딱

란 람 람 람
랏 랐 랑 랐
랄 랗 래 랙
랜 랟 램 램
랫 랬 랭 랴
략 란 랏 랑

렷 렸 령 례

롄 렙 렛 로

룩 론 롤 룜

룝 롯 룡 롸

롼 룅 뢨 뢰

뢴 뤌 룀 룀

맨	맴	맷	맸
맹	맺	먀	먁
맡	맣	머	먹
먼	멀	멂	멈
멉	멋	멍	멎
멓	메	멕	멘

멀 멺 몂 멧

몄 명 며 몍

면 멸 몃 몂

명 몇 메 모

목 몴 몬 뫁

몲 몸 몸 못

못 미 밋 민

민 밀 믊 밈

믊 밋 밎 밍

밎 밀 바 박

밖 밨 반 받

받 밝 밦 밞

뺙	뺜	뺠	뺢
뺨	뺩	뺏	뺐
뺑	뺗	빼	뺙
뻔	뺄	뺌	뻠
뼛	뺐	뺑	뺘
뺙	뺕	빼	뺙

뻔	뻗	뻘	뻠
뻣	뻤	뻥	뻬
뻰	뻻	뻭	뻽
뻡	뻣	뻤	뻥
뽀	뽁	뽄	뽈
뽐	뽑	뽕	뾔

사 싹 샀 산

샅 샅 샑 삶

삼 삼 삿 샀

상 샅 새 색

샌 샐 샘 샙

샛 썣 샛 샤

샥	샨	샬	샴
샵	샷	샹	셔
션	셜	셤	셩
서	석	섞	섰
선	선	섣	섦
섬	섭	섭	섯

샀	성	설	세
셕	센	셀	셃
셤	샛	샜	셈
셔	셕	션	셜
셟	셤	샛	샜
셩	셰	셴	셸

셀 쇼 쇽 슈

손 송 욞 솝

솚 숫 숗 솔

솨 쏵 솬 솰

솽 쇠 쇤 쇌

솊 솄 솄 쇠

썬 썰 썸 쏘
쏙 쏜 쏟 쏠
쏢 쏨 쏩 쏭
쏴 쏵 쏸 쐈
쐐 쐤 쐬 쐰
쐴 쐼 쐽 쐿

쑤 쑥 쑨 쑬

쑴 쑵 쑹 쒀

쒔 쒜 쒸 쒼

씀 쓰 쓱 쓴

쓸 쓺 쓿 씀

씁 씌 씐 씔

샅	애	액	앤
앨	앰	앱	앳
앴	앵	야	약
안	앉	않	앍
앎	앗	앙	앝
앛	애	앤	앨

옛 영 여 역

엮 연 열 엶

엷 염 엽 없

엿 였 영 열

열 엸 예 옌

옐 옏 옝 옛

왝	왠	왬	왓
왰	외	왹	왼
욀	욈	욍	욋
욍	요	욕	욘
욜	욤	욥	욧
용	우	욱	운

잎	자	작	잔
잖	잗	잘	잚
잠	잡	잣	잤
장	잦	재	잭
잰	잴	잼	잽
잿	쟀	쟁	쟈

쟉	쟌	쟒	쟐
쟘	쟝	져	젼
쟬	저	젂	젼
젇	쟖	젊	졈
젓	정	젖	제
젘	젼	젤	젭

젩	젯	젱	져
젼	졀	졈	졉
졋	졍	졔	조
족	존	졸	졺
좀	좁	좃	좆
좇	좋	종	좌

쪽	짤	쨤	쨌
쨍	쩨	쩼	쨍
죄	젼	쩔	쩜
쩜	젯	졍	죠
쪽	존	죵	주
죽	준	줄	즁

죪	죰	죰	죳
죵	죄	죕	죄
죄	죡	죈	죈
죔	죔	죗	쥬
죤	쥴	죰	즈
죽	죤	죤	즘

짯 짰 짱 째

짹 짼 쩔 쩖

쩜 쨋 쨌 쨍

짜 짠 짱 쩌

쩍 쩐 쩔 쩜

쩜 쩟 쩠 쩡

쩨 쩽 쩩 쩻

쪼 쪽 쫀 쫄

쫌 쫍 쫓 쫑

쫒 쫘 쫙 쫠

쫬 쫴 쫵 쬐

쬔 쬘 쬠 쬘

쫑 쫙 쫙 쫀

쫄 쫌 쫍 쫑

쩍 쩠 쩡 쩨

쫙 쪼 쫌 쫏

쫑 찌 쩍 쩐

찔 찜 찝 찡

짲 짳 차 챀

챁 챂 챃 챆

챇 챉 챊 챋

챌 채 챍 챎

챏 챐 챑 챒

챓 챔 차 챘

챚 챛 챑 챵

처 척 천 철

첨 첩 첫 첬

청 체 첵 첸

첼 첻 첩 첏

첳 처 철 첯

쳬 쳅 쳅 초

축 촌 축 촘

춈 촟 총 콰

촌 촬 촹 최

촤 쵤 쵬 쳠

쵯 쳥 쵸 쳠

ㅊ 측 춘 츈

츔 춈 츳 춍

치 척 천 철

철 철 첨 첩

첫 칭 카 칵

칸 칼 캄 캄

컀 컁 캐 캑
캔 캘 캠 캡
컧 컀 캥 캬
캭 캉 커 컥
컨 컬 컫 컴
캠 컀 컀 캄

케	켁	켄	켈
켐	켑	켓	켕
켜	켠	켤	켬
켭	켯	켰	켱
켸	코	콕	콘
콜	콤	콥	콧

콩	콰	콱	콴
콸	콹	쾅	쾌
쾡	쾨	쾰	쿄
쿠	쿡	쿤	쿨
쿰	쿱	쿳	쿵
쿼	쿽	쿽	쿵

켸 켱 커 킥
퀸 퀼 큄 큠
쾻 퀑 쿠 쿤
쿨 쿰 크 쿽
큰 클 큼 큠
콩 키 킥 킨

킬 킴 킵 킷
킹 타 탁 탄
탈 탉 탐 탑
탓 탔 탕 태
택 탠 탤 탬
탭 탯 탰 탱

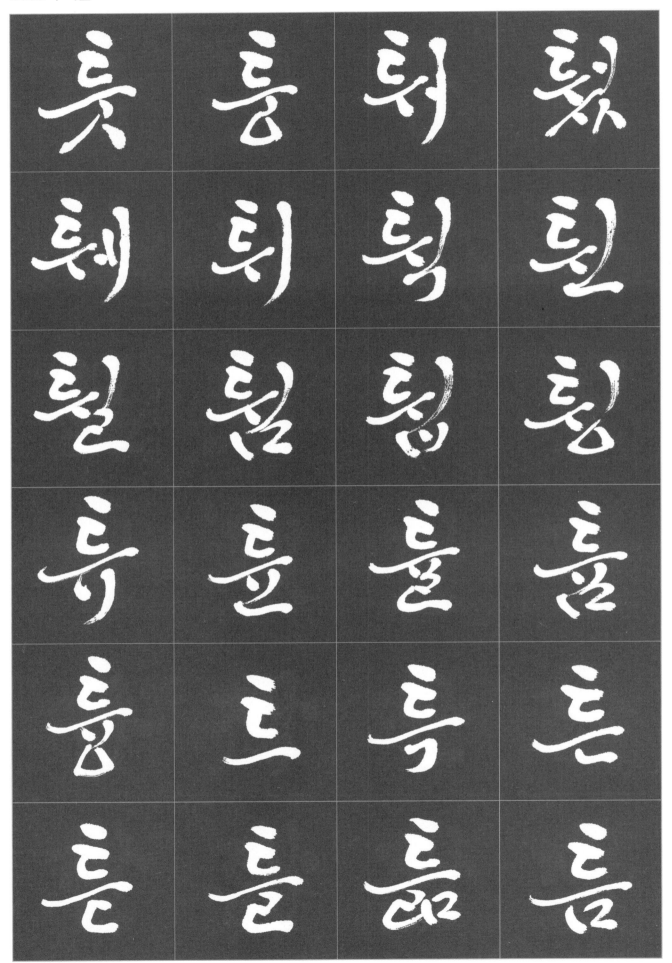

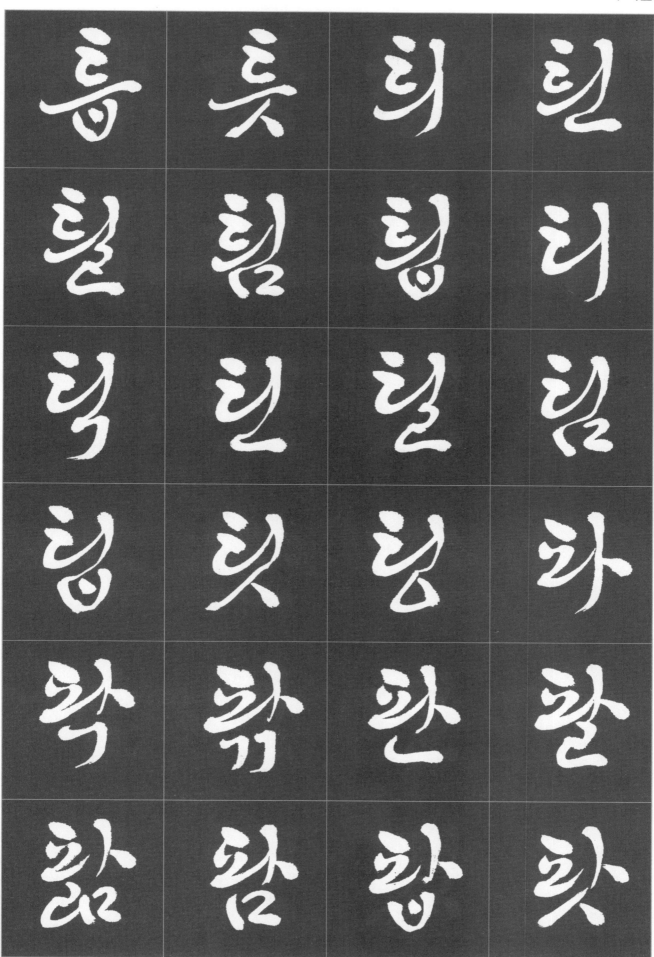

래았 랳 랔 래

랙 랜 랠 램

램 랫 랬 랭

랴 략 랴 략

련 렬 렴 렵

렸 렷 령 례

쩍 쩐 쩔 쩜

쩝 쩟 쩠 쩨

쩰 쩽 쩔 쩜

쫓 쫑 쬐 쬘

쬠 쬣 쪼 쪽

쫀 쫄 쫌 쫑

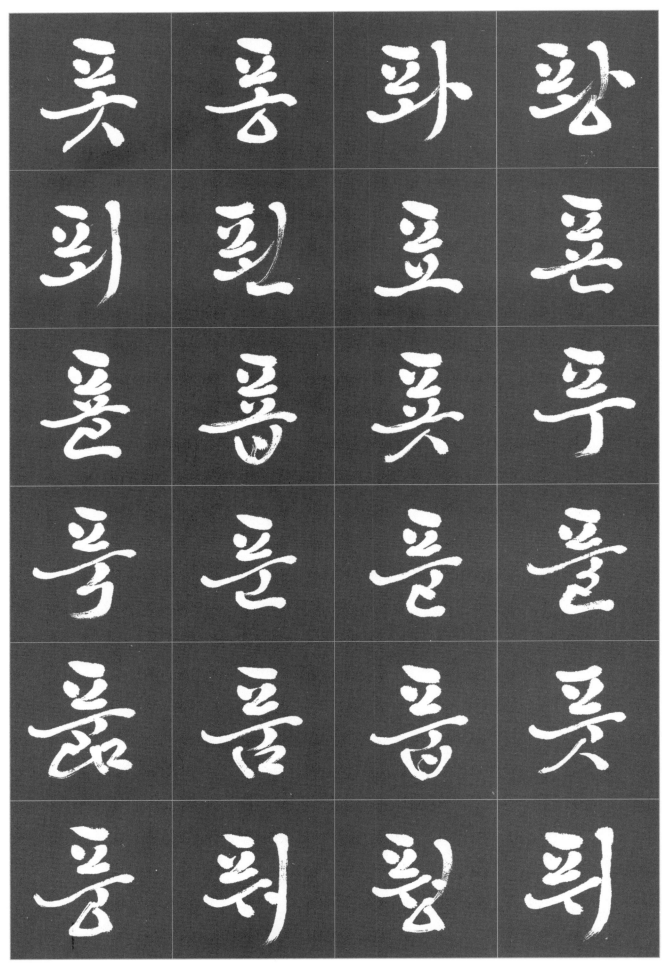

획 훡 험 횟

휴 휼 훑 흔

훙 훙 흐 흣

흘 흠 흠 흥

희 흭 흰 훤

흼 흼 흿 흰

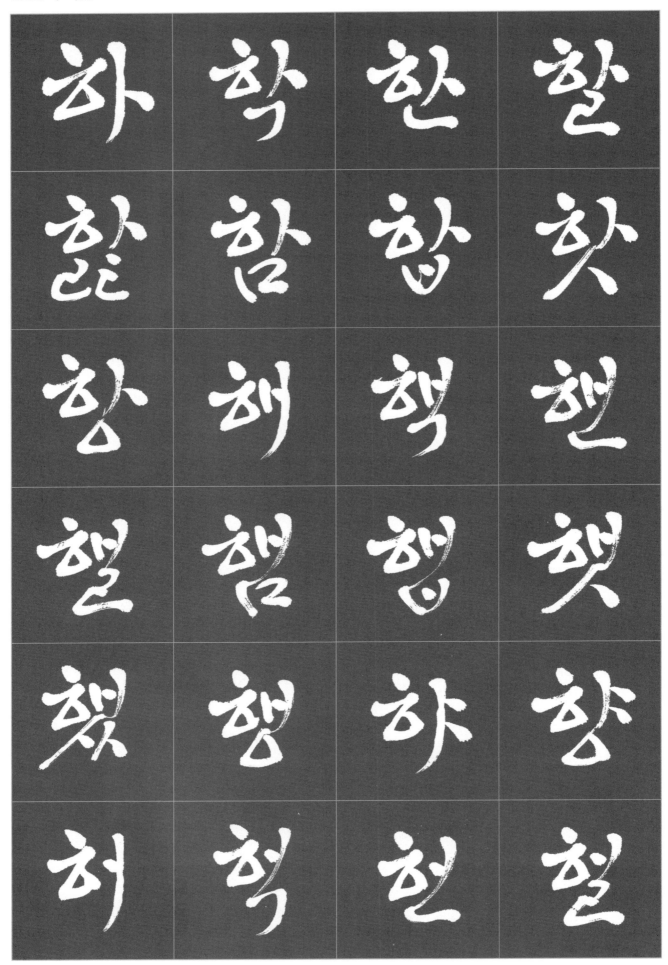

헒 헓 헔 헕
헖 헗 험 헙
헚 헛 헜 헝
헞 헟 헠 헡
헢 헣 헤 헥
헦 헧 혜 혠

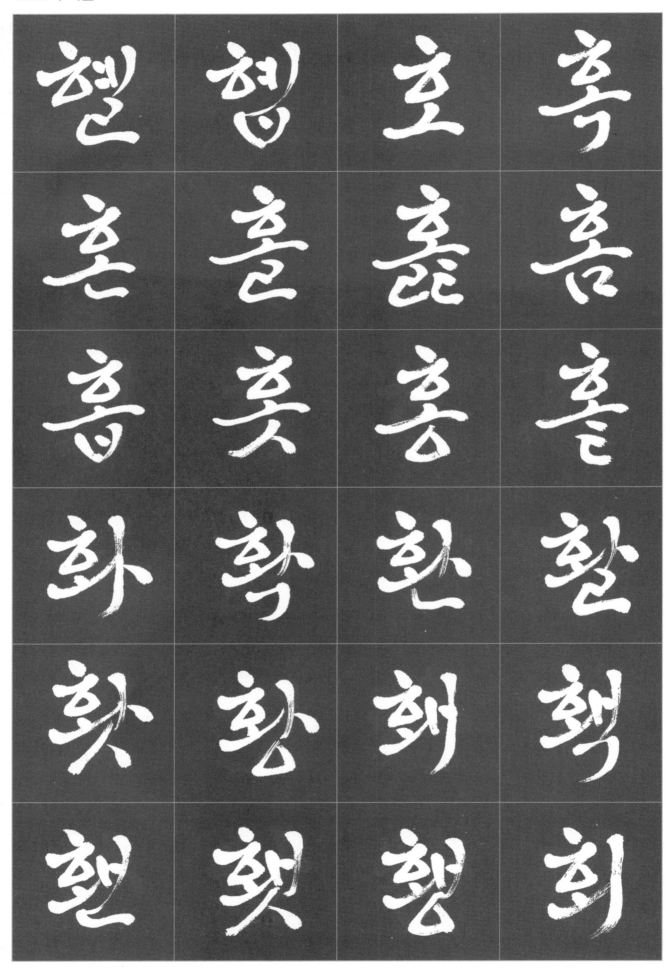

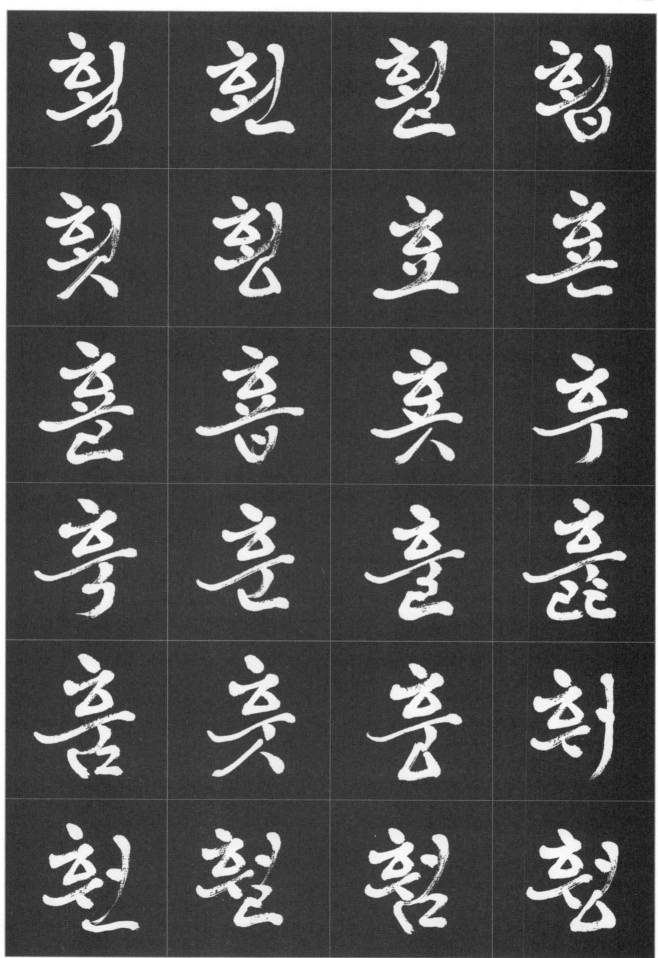

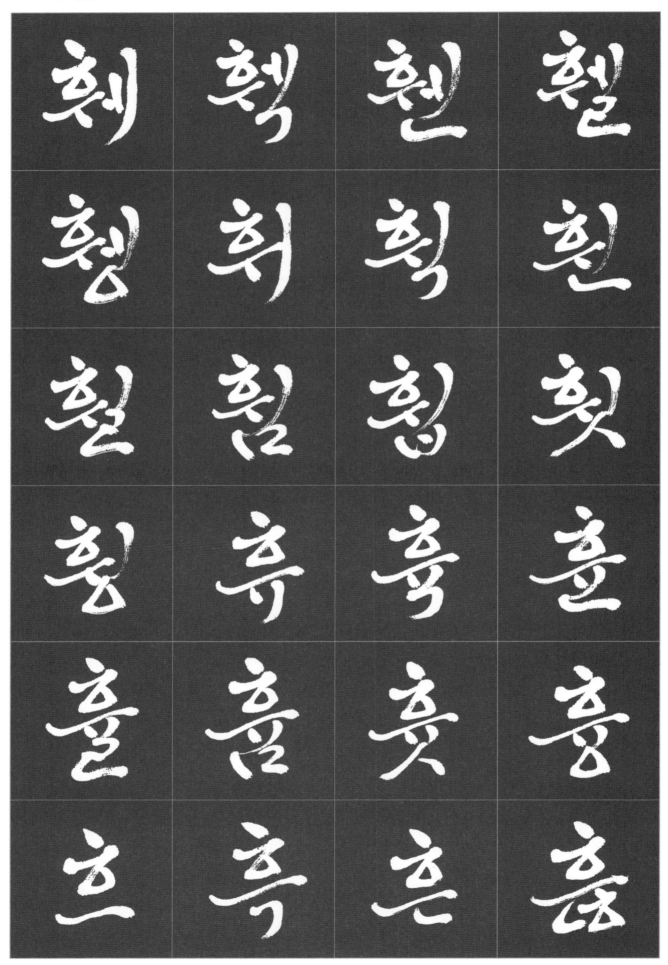

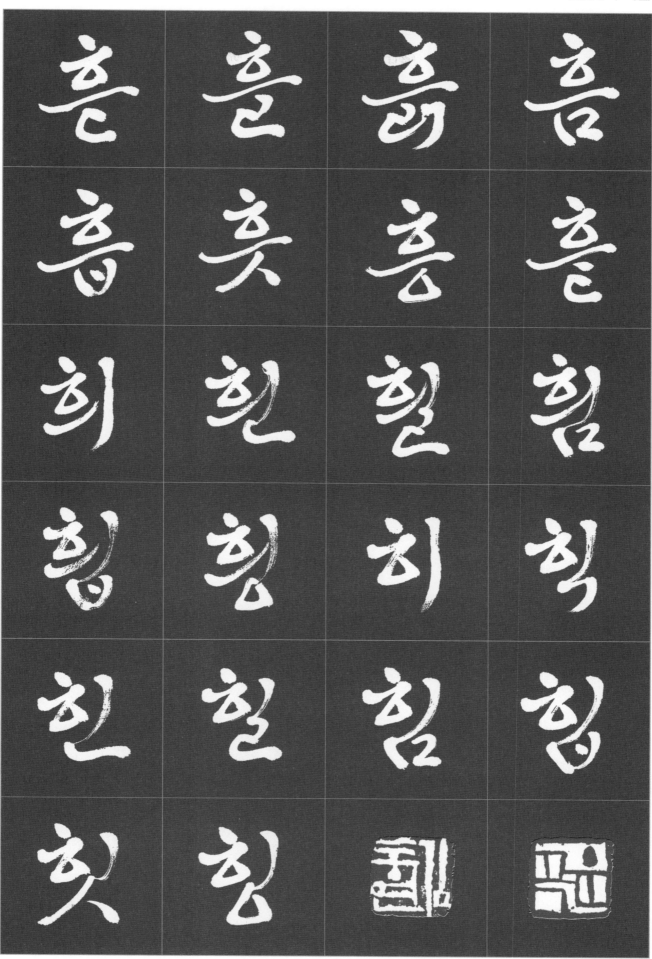

전의유래비

참고자료

편액문, 금석문, 고문자 등의
다양한 품격으로 표현되는
여러 제재와 형식을 참고할 수 있는
여지를 마련했습니다.

흉듕기려우망<samp>가나만호니얼혼춘갓쟝간눈눈다고침울도두버<samp>더전듸<samp>선우<samp>슈
쳥혜<samp>잠울트러얼이시나<samp>둇<samp>슈원호눈둇<samp>호눈둇<samp><samp>좬삼불<samp>취<samp>라쳐언이
마<samp>칠로문울엇그<samp>라<samp><samp>잠<samp>훈을<samp><samp>라가<samp>시<samp>아<samp>다<samp><samp>모<samp><samp>무슨<samp>암아
잠조차<samp>가<samp>갸다진조차<samp><samp>간님싱<samp>도<samp>노<samp><samp><samp>민<samp>울<samp>지<samp>무<samp>언<samp>이<samp>다
안<samp>허허<samp>퇴침<samp>호<samp>쟝<samp>둥<samp>울<samp>도<samp>널고오<samp>흔<samp>음<samp>은<samp>묵<samp>도<samp>마<samp>이<samp>원<samp>이라<samp>면오

안<samp>아<samp>잉<samp>의둘<samp>화<samp>손<samp>의<samp>거<samp>롱<samp>울<samp>불<samp>크<samp>게<samp>쌍<samp><samp>을<samp>짜<samp>우<samp>을<samp>게<samp>집<samp>셩<samp>을<samp>까
궁<samp>울<samp><samp>종<samp>가<samp>울<samp>겨<samp>시<samp>히<samp>리<samp>어<samp><samp>수<samp>의<samp>그<samp>망<samp>을<samp><samp>움<samp>이<samp><samp>호
죽<samp>히<samp>혼<samp>여<samp>나<samp>눈<samp>둇<samp>긔<samp>을<samp>보<samp>이<samp>며<samp>아<samp>랄<samp>단<samp>옥<samp>화<samp>실<samp>라<samp>진<samp>원<samp>울<samp>가<samp>쩌<samp><samp>드<samp>리<samp>묘

옥<samp>의<samp>둘<samp>은<samp>크<samp>게<samp>깃<samp>부<samp><samp>수<samp>울<samp>둘<samp><samp>정<samp>이<samp>날<samp>울<samp>둘<samp>혀<samp>며<samp>더<samp>우<samp>위<samp>시<samp>의<samp>원<samp>쉬<samp>를<samp>아
옥<samp>의<samp>방<samp>은<samp>크<samp>게<samp>깃<samp>부<samp><samp>수<samp>울<samp>둘<samp><samp>정<samp>이

취<samp>는<samp>느<samp>러<samp>진<samp>는<samp>둇<samp>잔<samp>송<samp>관<samp>풍<samp>에<samp>흥<samp>울<samp>겨<samp>위<samp>우<samp>둘<samp>활<samp>음<samp>을<samp>훈<samp>마<samp>사<samp>리<samp>문
악<samp>에<samp>산<samp>슈<samp>리<samp>거<samp>긔<samp>잇<samp>긔<samp>면<samp>산<samp>을<samp>바<samp>라<samp>보<samp>며<samp>묘<samp>리<samp>치<samp>눈<samp>쳐<samp>정<samp>이<samp>건<samp>듸<samp>환<samp>혼<samp>쇄<samp>정<samp>년<samp>니
도<samp>라<samp>울<samp>소<samp>소<samp>뎔<samp>치<samp>간<samp>즌<samp>현<samp>싱<samp>사<samp>람<samp>에<samp>갓<samp>잔<samp>다<samp>노<samp>진<samp>다<samp>어<samp>야<samp><samp>우<samp>에<samp>연<samp>계<samp>정<samp>아<samp>미<samp>완
디<samp>쟝<samp>부<samp>의<samp>쌕<samp>다<samp>귀<samp>울<samp>다<samp>노<samp>기<samp>노<samp>어<samp>야<samp><samp>는<samp>어<samp>연<samp>계<samp>정<samp>아<samp>이<samp>완<samp>되<samp>나<samp>둘<samp>좀<samp><samp>소<samp>긴<samp>는

의<samp>구<samp>울<samp>비<samp>외<samp>졍<samp>명<samp>이<samp>가<samp>쥬<samp>쥬<samp>을<samp>며<samp>혼<samp>면<samp>이<samp>옥<samp>샹<samp>의<samp>비<samp>겨<samp>쟝
손<samp>셔<samp>셜<samp>슈<samp>헤<samp>눈<samp>우<samp>울<samp>궁<samp>쥬<samp>사<samp>울<samp>눌<samp>아<samp>여<samp>니<samp>흐<samp>울<samp>올<samp>닌<samp>오
비<samp>진<samp>군<samp>이<samp>면<samp>우<samp>울<samp>판<samp>소<samp>규<samp>를一元판<samp>과<samp>울<samp>졍<samp>혀<samp>울<samp>여<samp>니<samp>라

春 信

꽃등인 양 창 앞에 한 그루 피어
오른 살구꽃 연분홍 그늘 가지 새로
작은 멧새 하나 찾아와 무심히 놀
다 가나니 적막한 겨우내 들녘 끝
어디에서 작은 깃 얽고 다리 오그리
고 지내다가 이 보오얀 봄길을 찾
아 문안하여 나왔느뇨 앉았다
떠난 아름다운 그 자리 가지에 여
운 남아 뉘도 모를 한 때를 아쉽게
도 한을 거리나니 꽃 가지 그늘에서
그늘로 이어진 끝 없이 작은 길이여

기해년 이른 봄날 유치환의
시를 쓰다 운곡 김동연

예술의전당

甲年을 더한 새천년
김재원 건다듬고
모임이 발안 치는
낮은땅 溪居地에
三台星 우러러보는
紫微을 그쳐 울러
法古創新 빛 밝힌
守拙齋 여는 뜻을
전도 앉고 찼는이가
뜨락에 꿈 받아라
甲申年 盂夏
守拙齋 上樑을 기려
洪江골 짓고
雪谷 쓰다

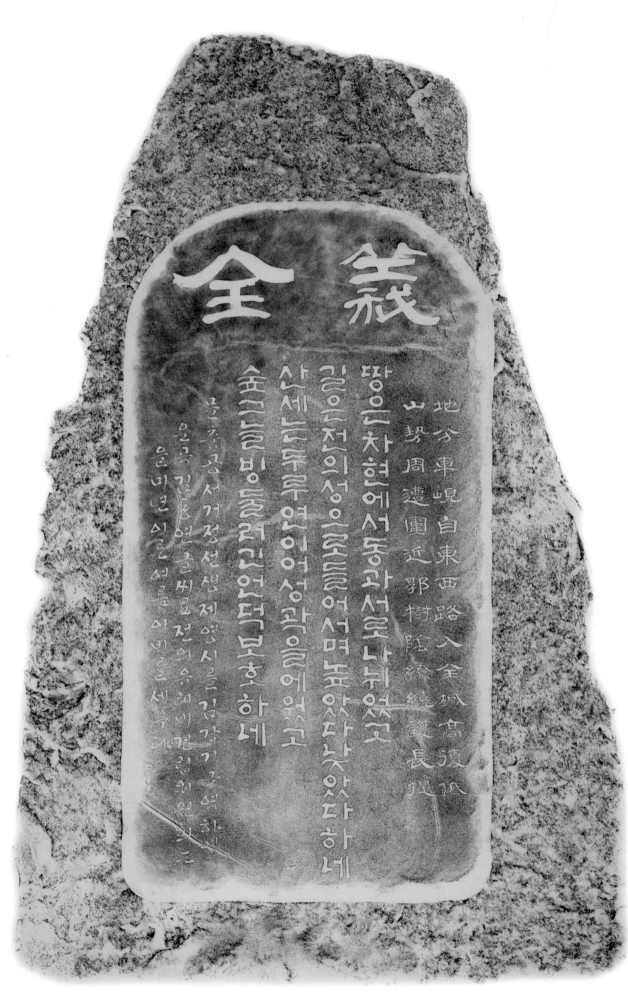

세종특별자치시 전의면

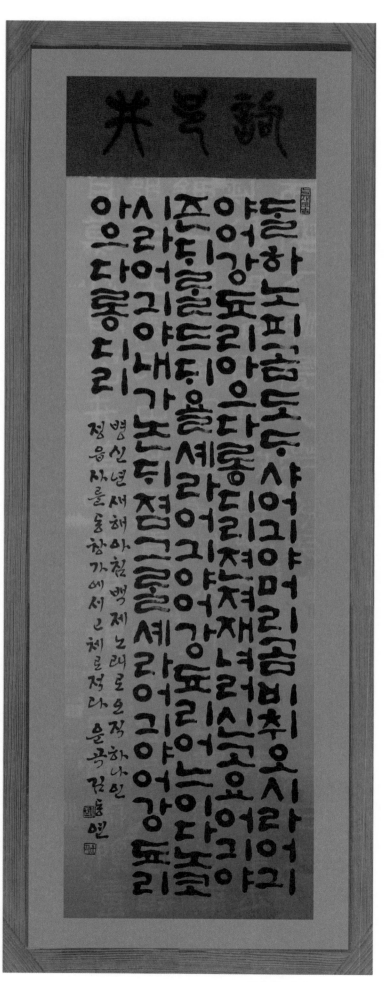

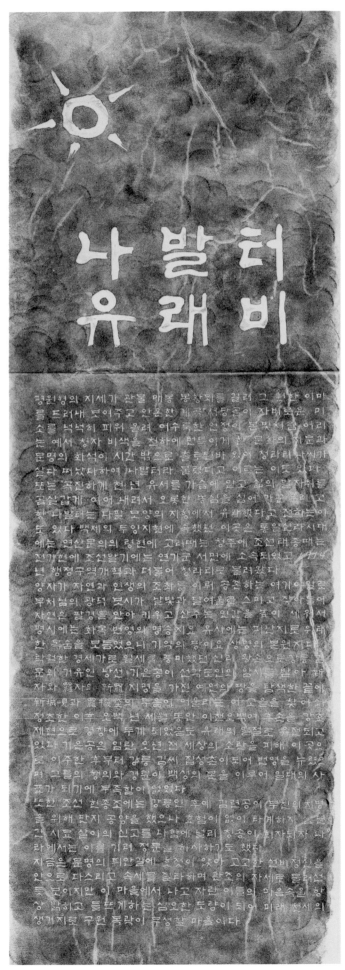

세종특별자치시 연서면 청라리

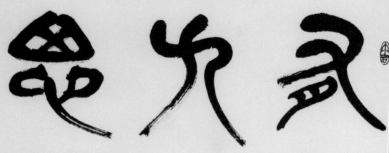

視思明　聽思聰　色思溫　貌思恭　言思
忠事思敬　疑思問　忿思難　見得思義

군자는 생각하는 바에 아홉가지가 있다 볼때는 밝기를 생각하고
들을때는 총명하기를 생각하고 안색은 온화하고자 하
고 태도는 공손하고자 하고 말은 성실하고자 하고 일
을 할때는 신중하고 성실하고자 하고 의심스러울때는

물어서 밝히고자 생각하고 분이 날때는 잘못하여 환난을 무
모에게 끼치지 않을까 생각하고 이득을 보면 의로운가를 생
각한다

갑오년 화창한 늦은 봄날에 해동서실
동성가에서 손여에서 가려 적다
운곡 김홍연

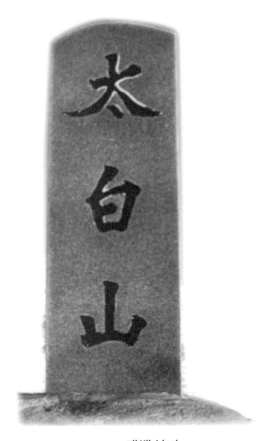

태백산비

운곡 김동연 (雲谷 金東淵)

◎ **저자 경력**

- 청주대 행정과 동 대학원 졸
- 국전입선 5회 ('75~)
- 대한민국미술대전 입선('83)
- 대한민국미술대전 특선 2회 ('84,' 85)
- 국립현대미술관초대작가('87~)
- 대한민국서예대전초대작가 및 심사위원, 운영위원장 역임
- 충남,강원,경남,인천,경북,대전,제주,광주 시도전 등 심사위원 역임
- 청주직지세계문자서예대전 운영위원장
- 충북미술대전초대작가 및 운영위원 역임
- 충북대, 청주대, 공군사관학교, 청주교대, 서원대, 대전대,
 목원대, 한남대 등 서예강사
- 사)국제서법예술연합한국본부호서지회장 역임
- 사)충북예총부회장 역임
- 사)청주예총지회장(5,6,7대) 역임
- 재)운보문화재단 이사장 역임

<수상경력>

충청북도 도민대상, 청주시 문화상, 충북예술상, 원곡서예상,
한국예총예술문화상, 충북미술대전초대작가상,
청주문화지킴이상 수상

<금석문 및 제액>

청주시민헌장, 예산군민헌장, 괴산군민헌장, 지방자치헌장비,
서원향약비, 태백산비, 흥덕사지비, 천년대종기념비, 동몽선습비
사벌국왕사적비, 신채호선생동상비, 보화정재건비, 만세유적비,
장열사사적비, 연화사사적비, 함양박공돈화선생유허비,
기독교전래기념비, 매월당김시습시비, 민병산문학비, 신동문시비,
구석봉시비, 전의유래비, 무심천유래비, 법주사용화정토기,
예술의전당(청주), 천년각, 응청각, 동학정, 우암정, 한벽루, 정곡루,
대통령기념관, 운보미술관, 묵제관, 효열문, 충의문, 상룡정, 보화정,
충익사, 주왕사, 숭절사, 제승당,
청주지방법원, 청주지방검찰청, 충북지방경찰청, 영동군청,
청주교육대학교, 서원대학교, 충북예술고등학교, 흥덕고등학교,
충청북도의회, 충북문화관, 충북예총, 청주예총, 세종특별자치시,
청주고인쇄박물관 등

- 사)해동연서회창립회장 (현)명예회장
- 사)세계문자서예협회이사장(현)

<저 서>

- 겨레글 2350자 『궁체정자』 (2019. 주 이화문화출판사 간)
- 겨레글 2350자 『궁체흘림』 (2019. 주 이화문화출판사 간)
- 겨레글 2350자 『고 체』 (2019. 주 이화문화출판사 간)
- 겨레글 2350자 『서 간 체』 (2019. 주 이화문화출판사 간)

겨레글 2350자
서 간 체

초판발행일 | 2019년 5월 5일

저 자 | 김 동 연
　충청북도 청주시 상당구 탑동로 78
　101동 1202호 (탑동, 현대APT)
　Tel. 043-265-0606~7
　Fax. 043-272-0776
　H.P. 010-5491-0776
　E-mail : dong0776@hanmail.net

발행처 | ✿ ㈜이화문화出판사
발행인 | 이 홍 연 · 이 선 화
　등록 | 제300-2004-67호
　주소 | 서울시 종로구 인사동길12 대일빌딩 310호
　전화 | (02)732-7091~3 (구입문의)
　FAX | (02)725-5153
　홈페이지 | www.makebook.net

ISBN 979-11-5547-387-0 04640

값 20,000원